历代名碑名帖集字

赵孟頫楷书

集字唐詩

杨建飞 主编

绘经典

中国书店

前言

临习原帖是书法初学者的必经之路，在临摹和练习一段时间之后，许多书法爱好者想要寻求一些变化，寻找新的练习素材。为此我们编写了『历代名碑名帖集字系列』。本系列共六种，分别是《颜真卿勤礼碑集字唐诗》《颜真卿多宝塔碑集字唐诗》《赵孟頫楷书集字唐诗》《赵孟頫楷书集字宋词》《曹全碑隶书集字古诗》《欧阳询楷书集字古诗》。

本系列每种集字帖均有不同编选特点，如在选字时，尽量选择清晰、完整的字体；当同一个字多次出现时，我们尽量选用不同写法的字体，以丰富临摹的体验感。而在筛选古诗词时，我们既选择了经典的、朗朗上口的古诗词，也不乏优秀却鲜为人知的诗词，希望为大家创造新鲜的临摹体验。此外，书法学习要经过面临、背临等不同阶段，在熟记字的运笔、笔画和结构以后，要把字直接默写出来。古诗词的选裁和内容比原碑更加易于记忆，可使读者在书写时更加得心应手。

目 录

书法作品常见幅式

中堂

中堂尺幅巨大，以悬挂在堂屋正中墙壁上而得名。这种幅式整体为竖式，常写就于三尺或四尺的整张宣纸上。

条幅

相较于中堂，条幅一般比较狭长，其长度一般是宽度的三到四倍。由于同样是竖式作品，在创作时容易营造一泻千里的气势。

横披

横披也称"横幅"，一般字数较少，将中堂或者条幅的宣纸横置即可。书写时，从右向左写成一行，字间距略小于左右两边的空白。如果字数较多，可竖写成行，依旧是从右向左书写。

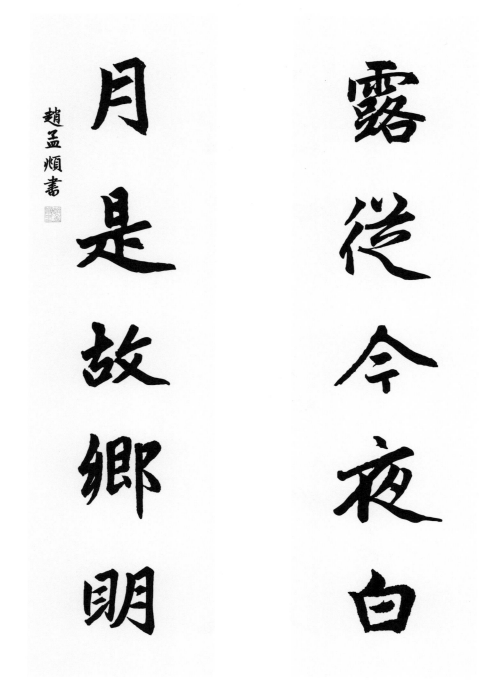

对联

对联也叫"楹联"，上下联分别写在大小相同的两张纸上，上联在右边，下联在左边。书写时，上下联天地对齐，字落在宣纸的中心线上。内容上，以对仗为宜。

斗方

斗方在形制上很容易辨认，它的长与宽相等或极其接近。斗方风格整齐严肃，活泼不足。文字与四周的距离大致相同，落款位于正文左边，避免与正文平齐才能不显得呆板。集字时，合理利用字体大小、笔画粗细和字本身的倾斜度，以在局部营造错落感。

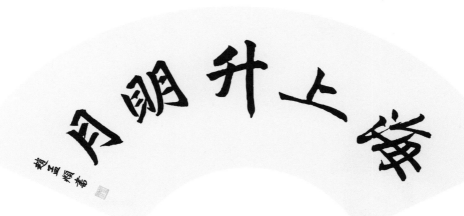

扇面

扇面有团扇和折扇之分，上图为折扇。扇面书写的重点是要处理好字与字的疏密关系，可以采用一行字多、一行字少的方式，也可以每行一字。

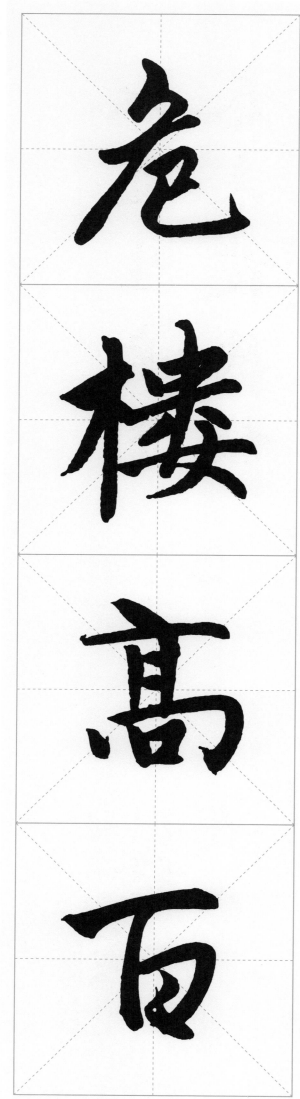

夜宿山寺 【唐】李白

危楼高百尺，手可摘星辰。

不敢高声语，恐惊天上人。

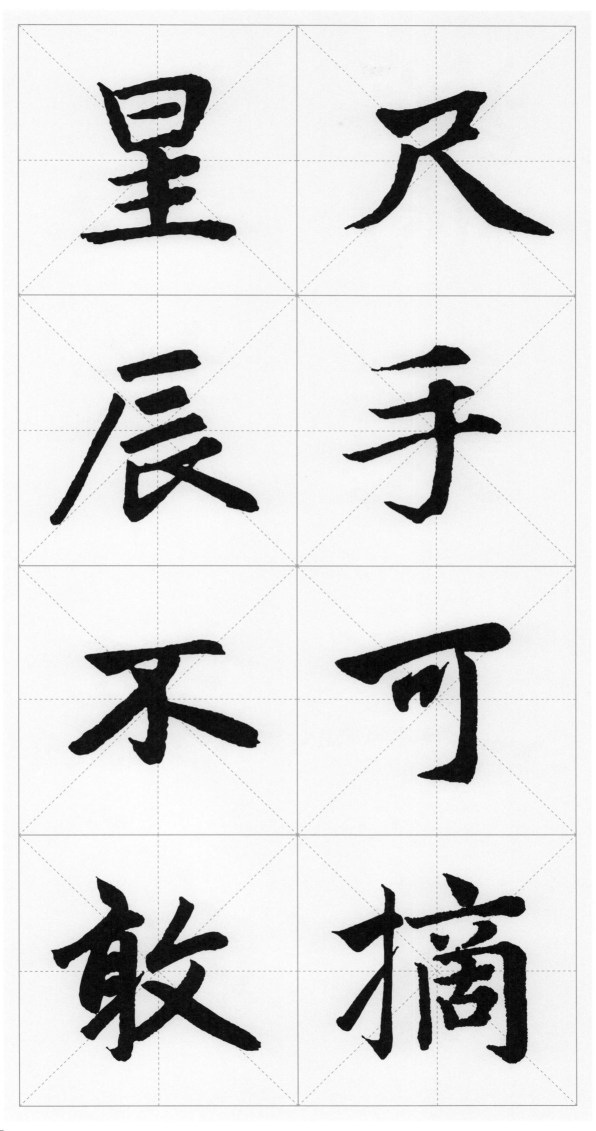

尺

手

星

可

辰

摘

不

敢

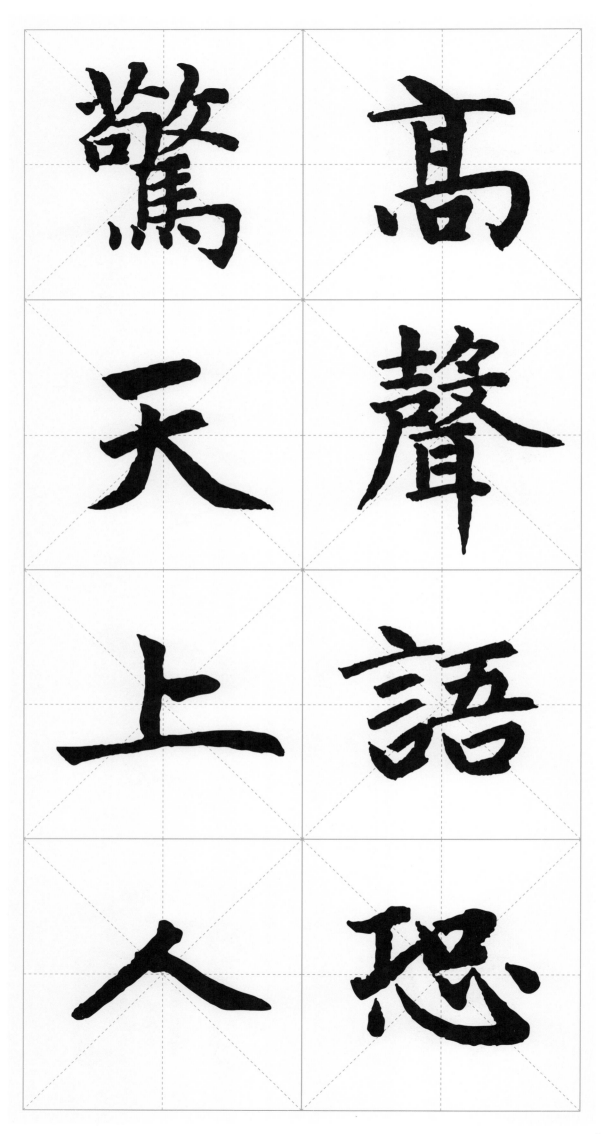

驚　髙

天　聲

上　語

人　恐

诡身白刃

赠从兄襄阳少府皓（节选）[唐]李白

托身白刃里，杀人红尘中。
当朝揖高义，举世称英雄。

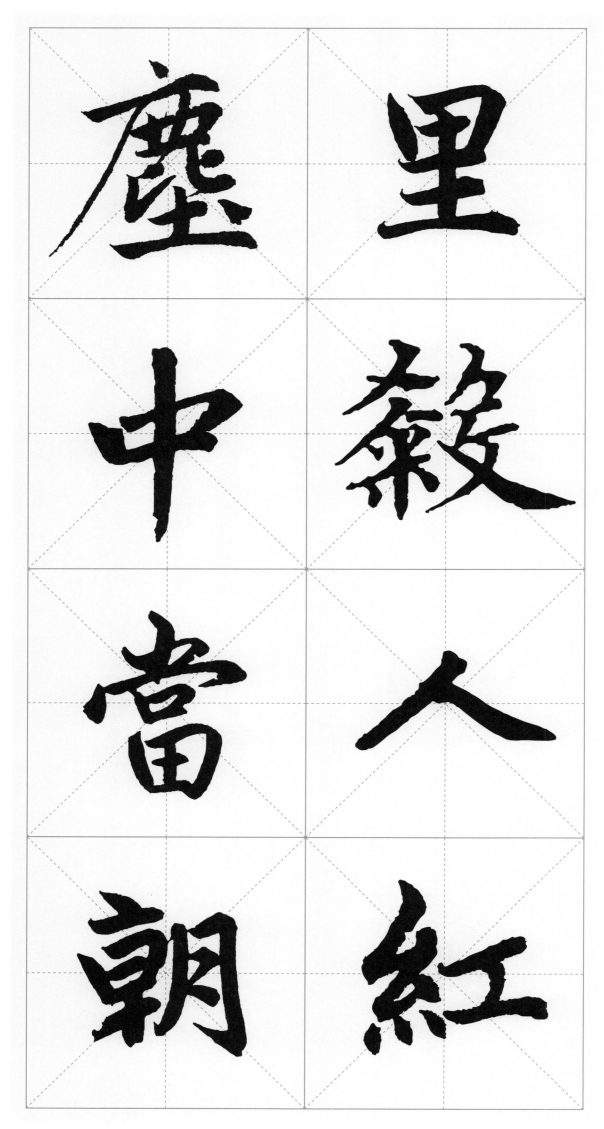

揖

世 高

稱 義

英 舉

雄 雄

众

鸟

髙

飛

独坐敬亭山 【唐】李白

众鸟高飞尽，孤云独去闲。

相看两不厌，只有敬亭山。

尽，孤云独去闲。相看

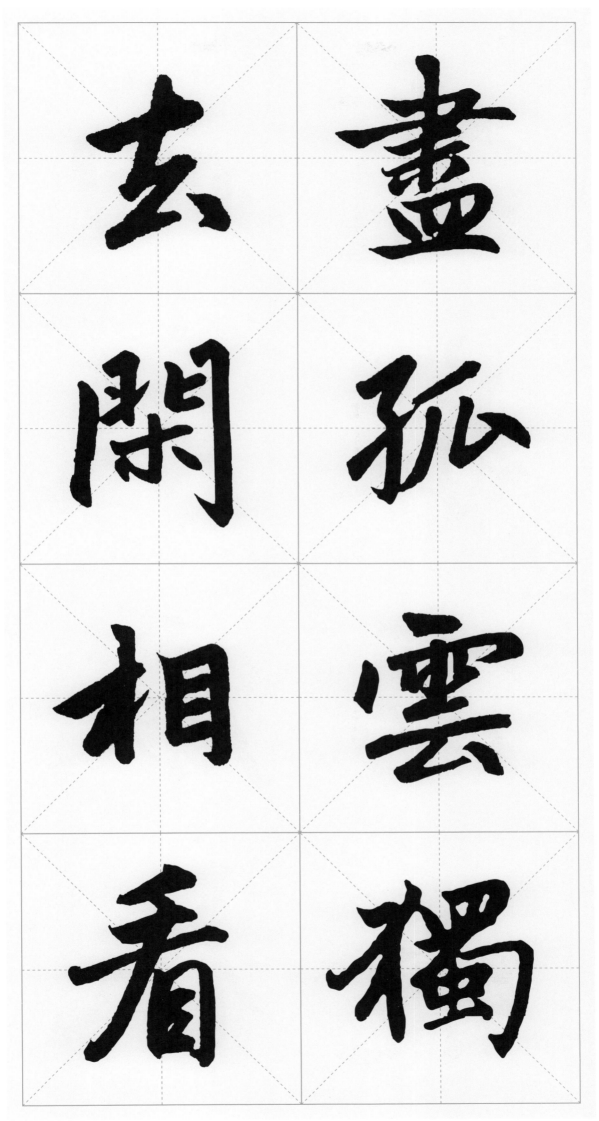

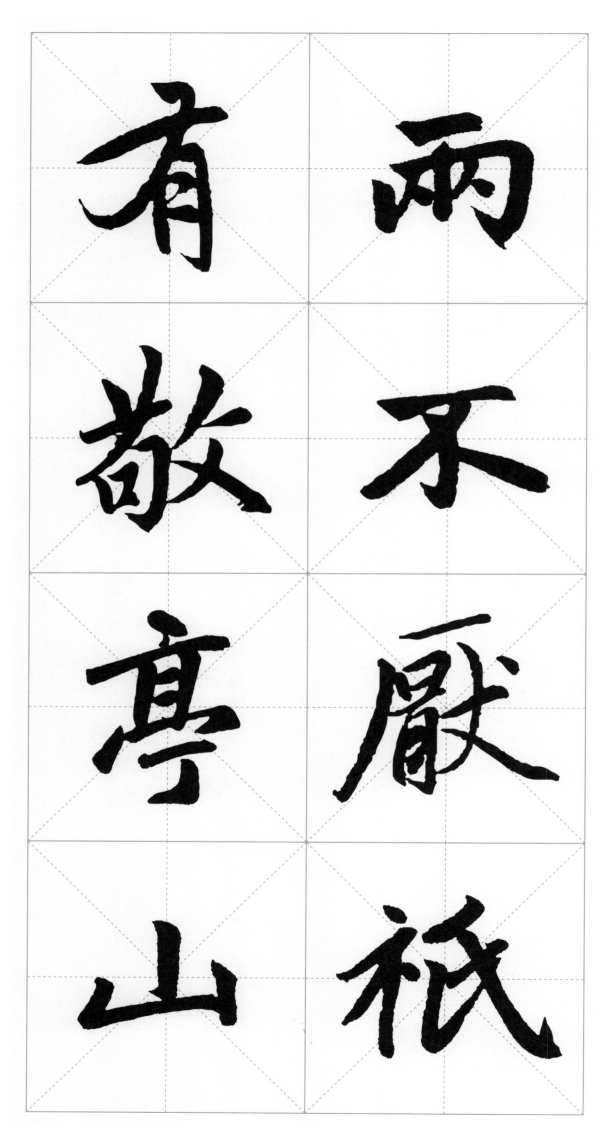

有 兩

敬 不

亭 厭

山 祇

松 下 問 童

寻隐者不遇 【唐】贾岛

松下问童子，言师采药去。
只在此山中，云深不知处。

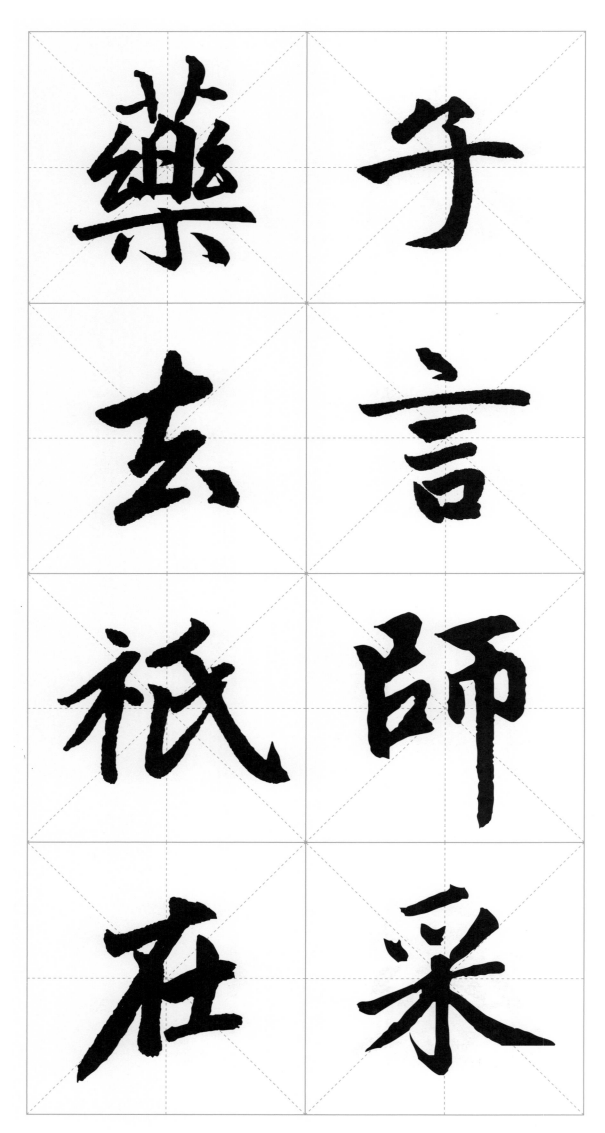

藥　子

去　言

祇　師

在　采

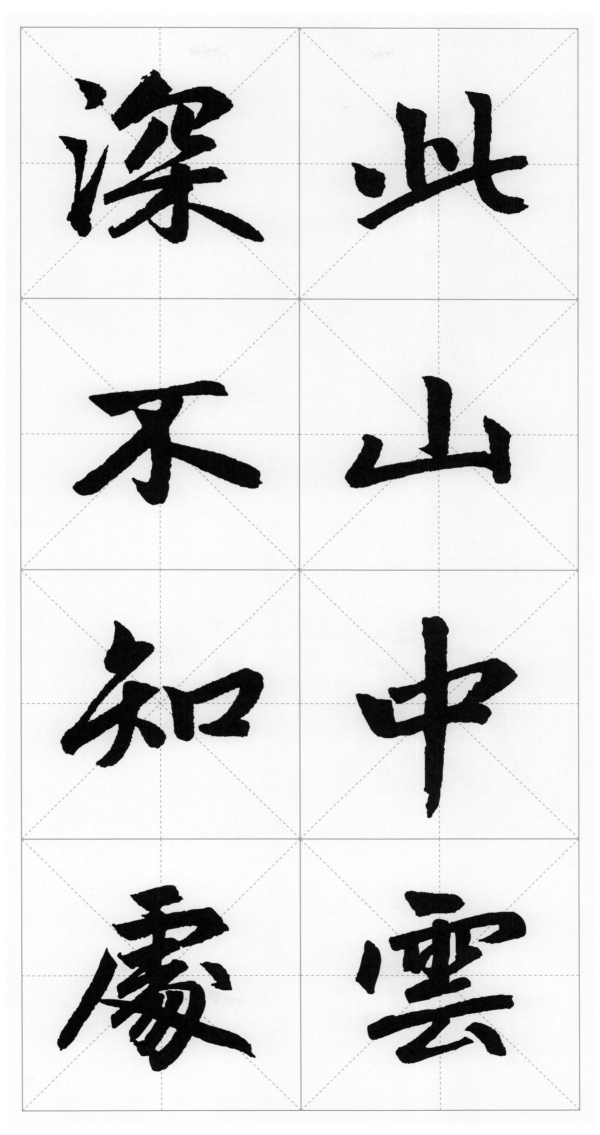

十年磨一

剑客 【唐】贾岛

十年磨一剑，霜刃未曾试。
今日把示君，谁有不平事？

劔霜

曾刃

試未

今日

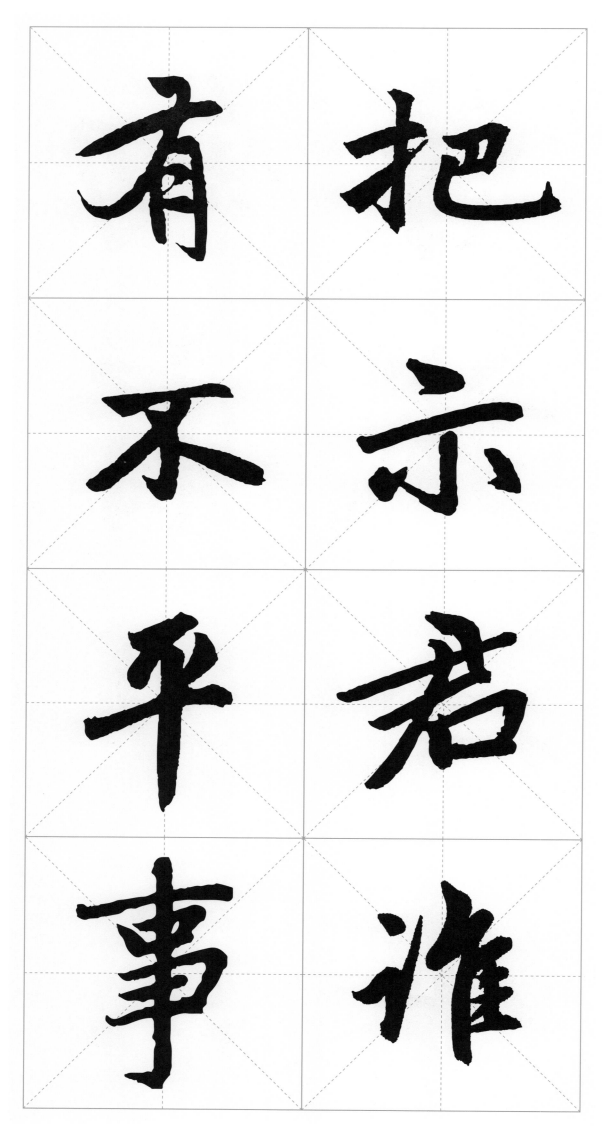

有 把

不 示

平 君

事 谁

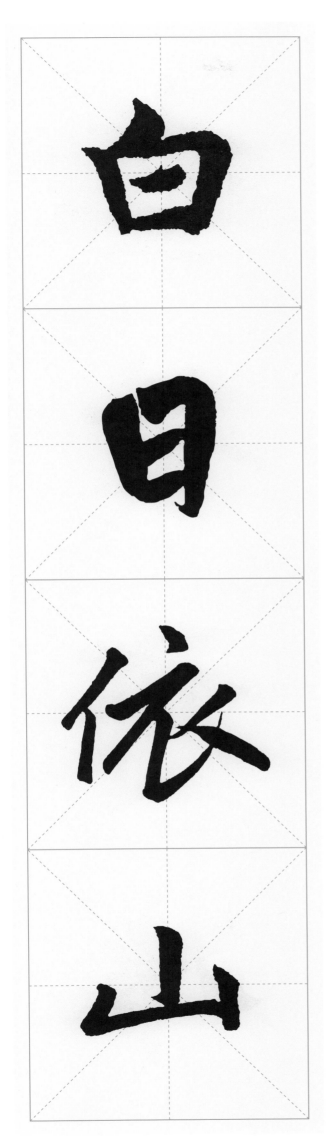

登鹳雀楼 【唐】王之涣

白日依山尽，黄河入海流。

欲穷千里目，更上一层楼。

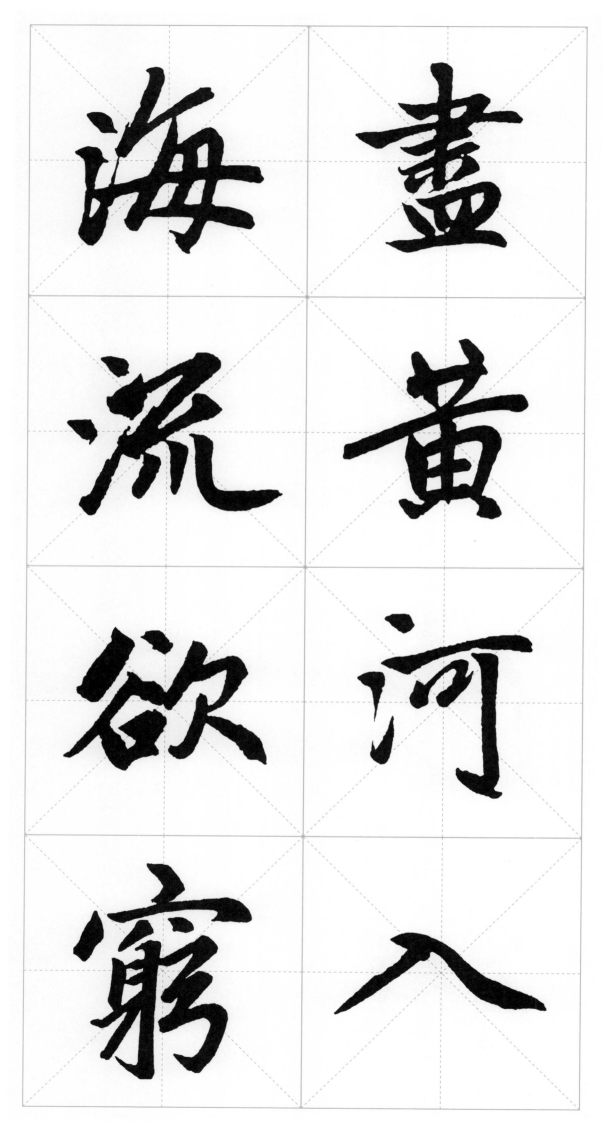

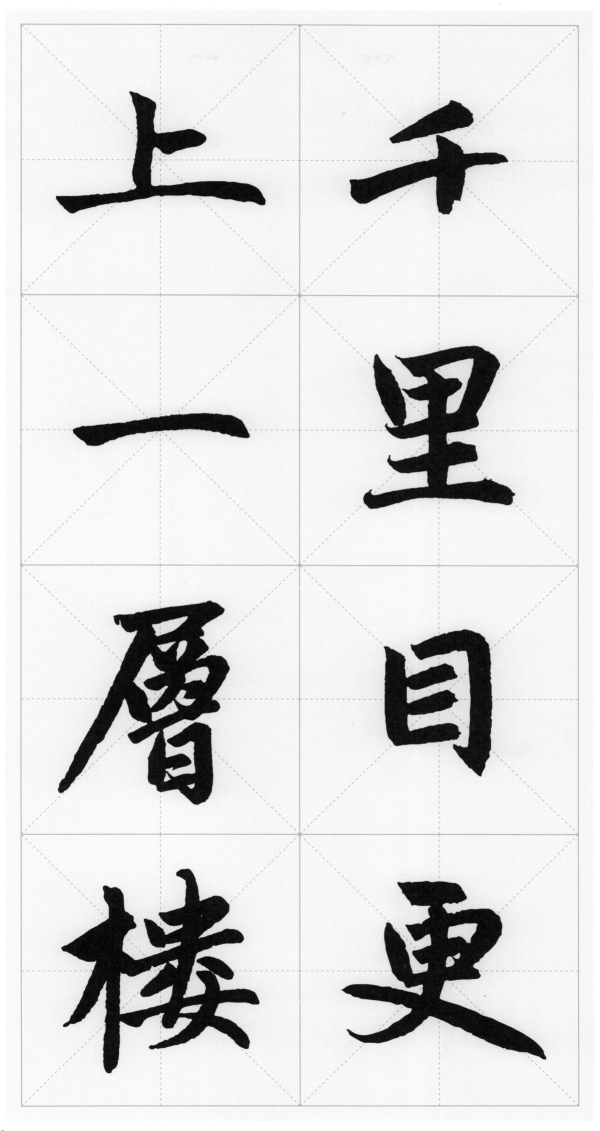

千里目，更上一层楼。

23

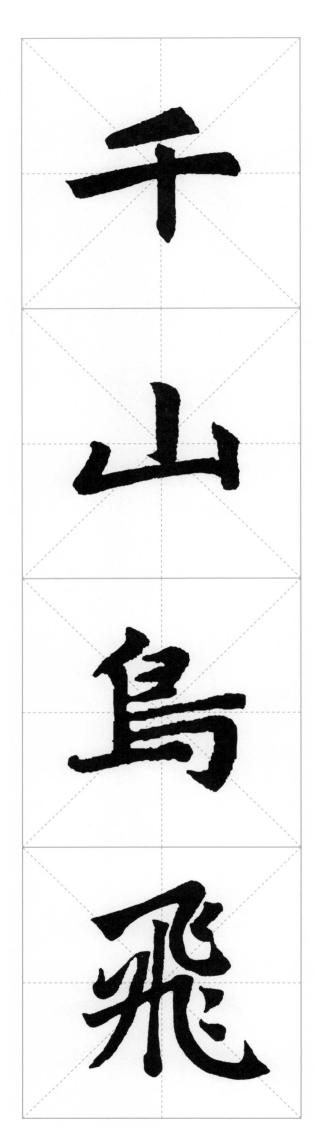

江雪　【唐】柳宗元

千山鸟飞绝，万径人踪灭。

孤舟蓑笠翁，独钓寒江雪。

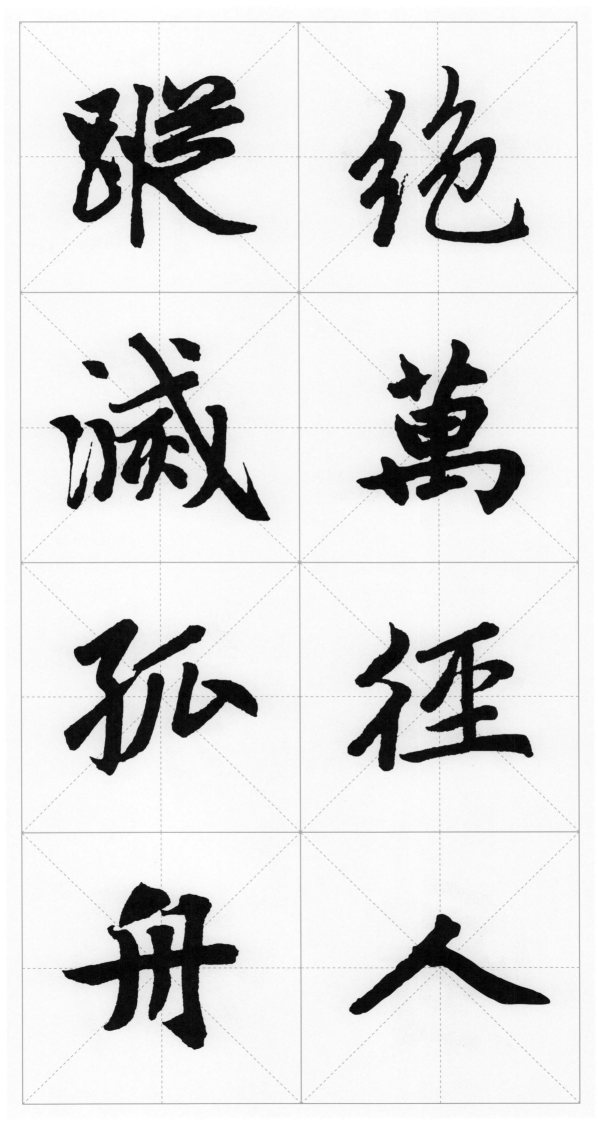

千山鸟飞绝，万径人踪灭。孤舟

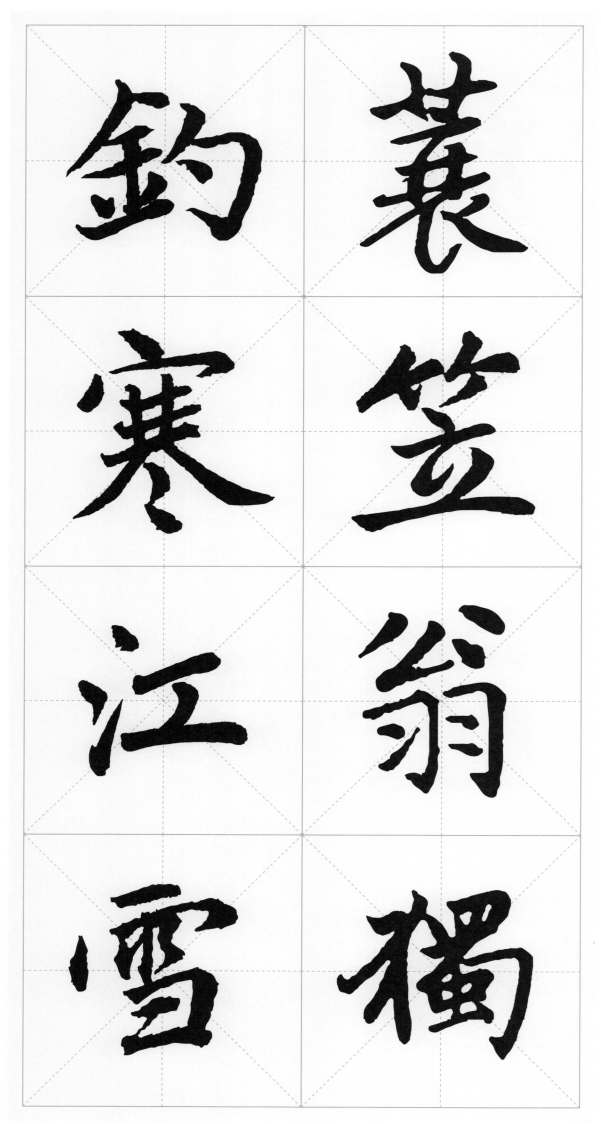

釣 蓑

寒 笠

江 翁

雪 獨

绿蚁

蚁

新

醅

问刘十九 【唐】白居易

绿蚁新醅酒，红泥小火炉。

晚来天欲雪，能饮一杯无？

火 酒

爐 紅

晚 泥

来 小

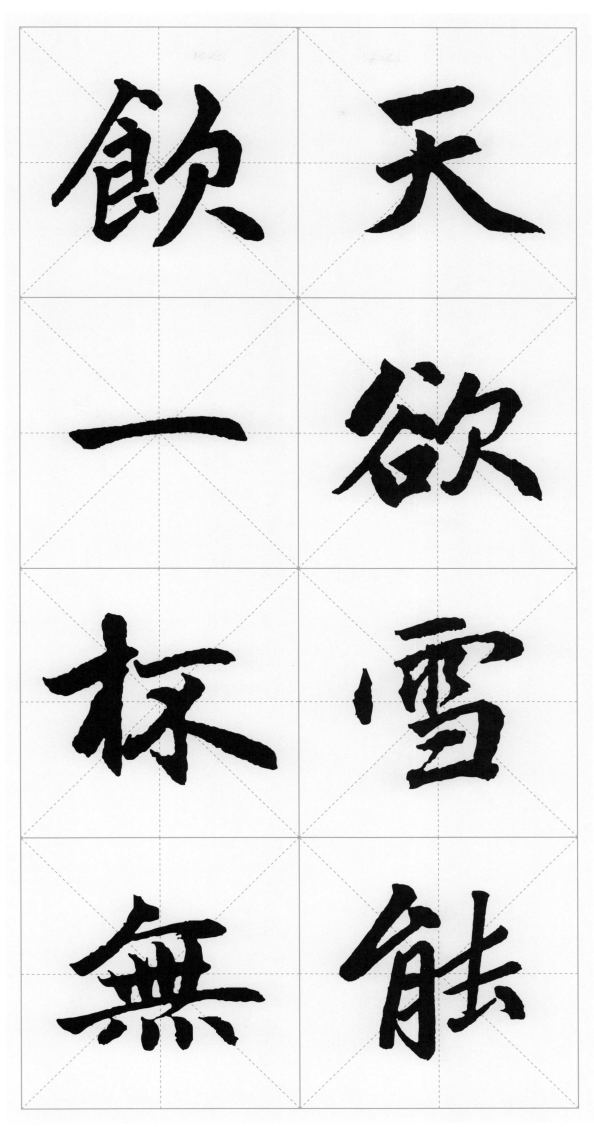

饮　天

一　欲

杯　雪

無　能

逢雪宿芙蓉山主人 【唐】刘长卿

日暮苍山远，天寒白屋贫。
柴门闻犬吠，风雪夜归人。

日

暮

苍

山

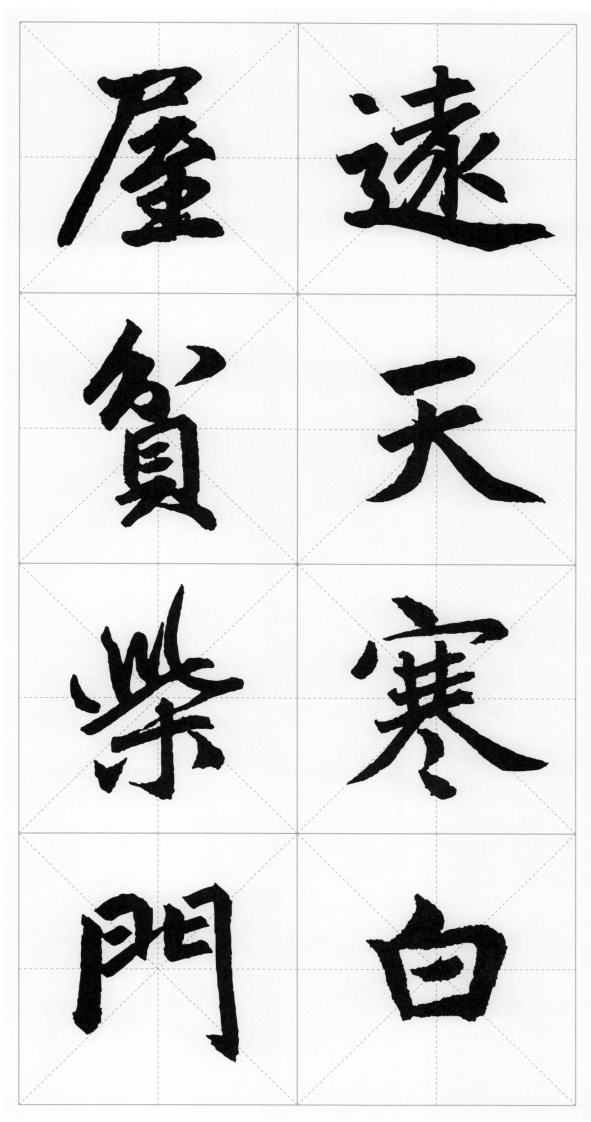

远

天

寒

白

屋

贫

柴

門

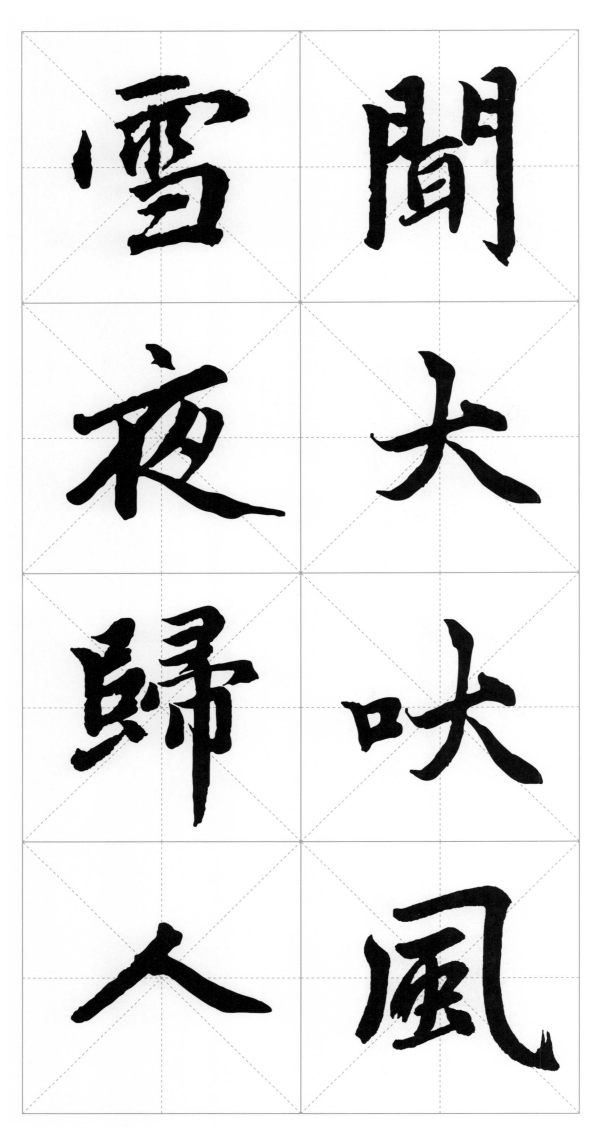

闻犬吠，风雪夜归人。

闻 犬 吠

风

雪 夜 归 人

珠弹繁华

同储十二洛阳道中作 【唐】孟浩然

珠弹繁华子，金羁游侠人。
酒酣白日暮，走马入红尘。

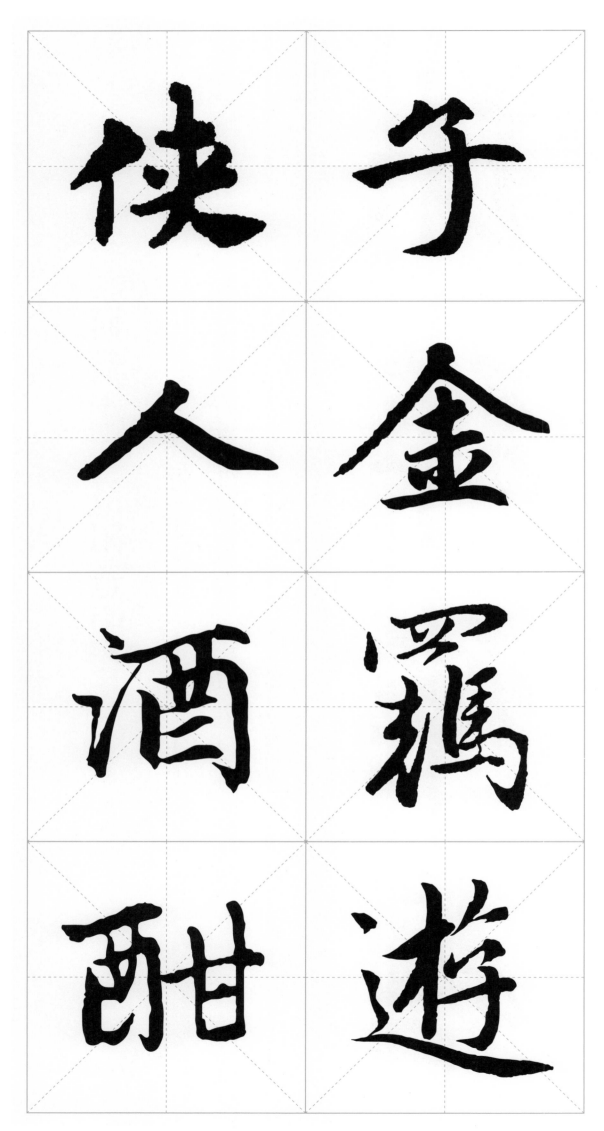

侠人

金于

酒入

酣酒 遊羁

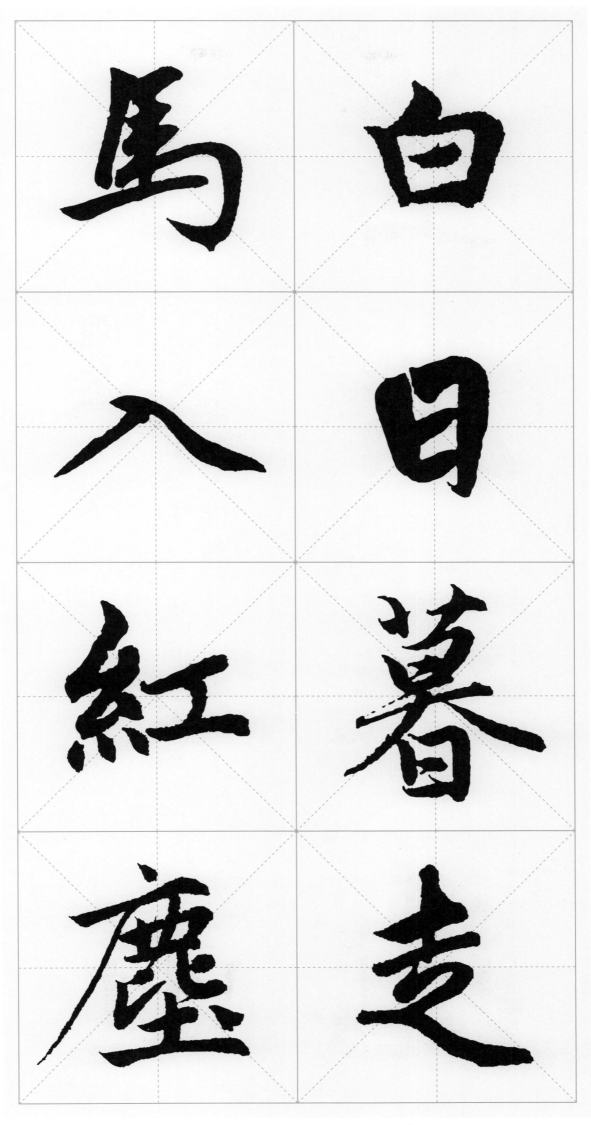

白日暮，走马入红尘。

空
山
不
見

鹿柴 [唐]王维

空山不见人，但闻人语响。
返景入深林，复照青苔上。

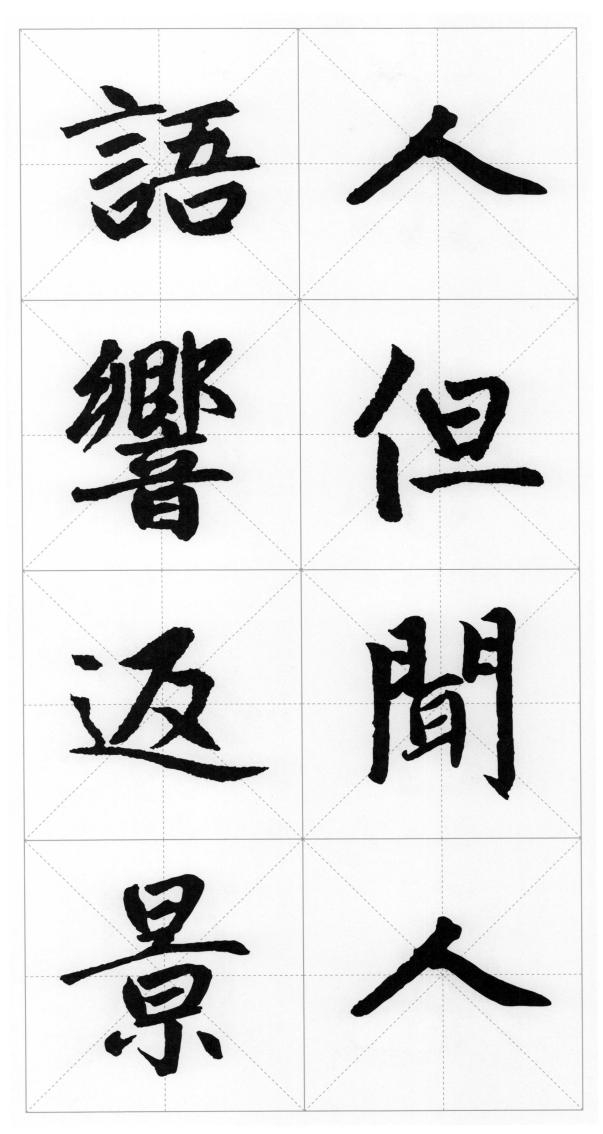

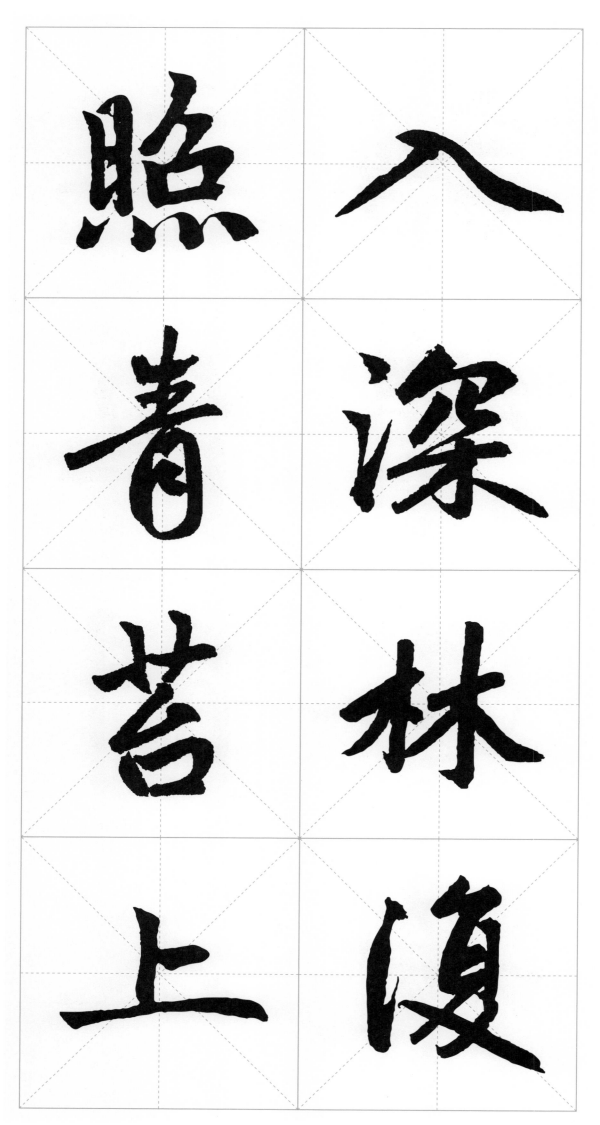

懷

君

屬

秋

秋夜寄邱员外 【唐】韦应物

怀君属秋夜，散步咏凉天。
山空松子落，幽人应未眠。

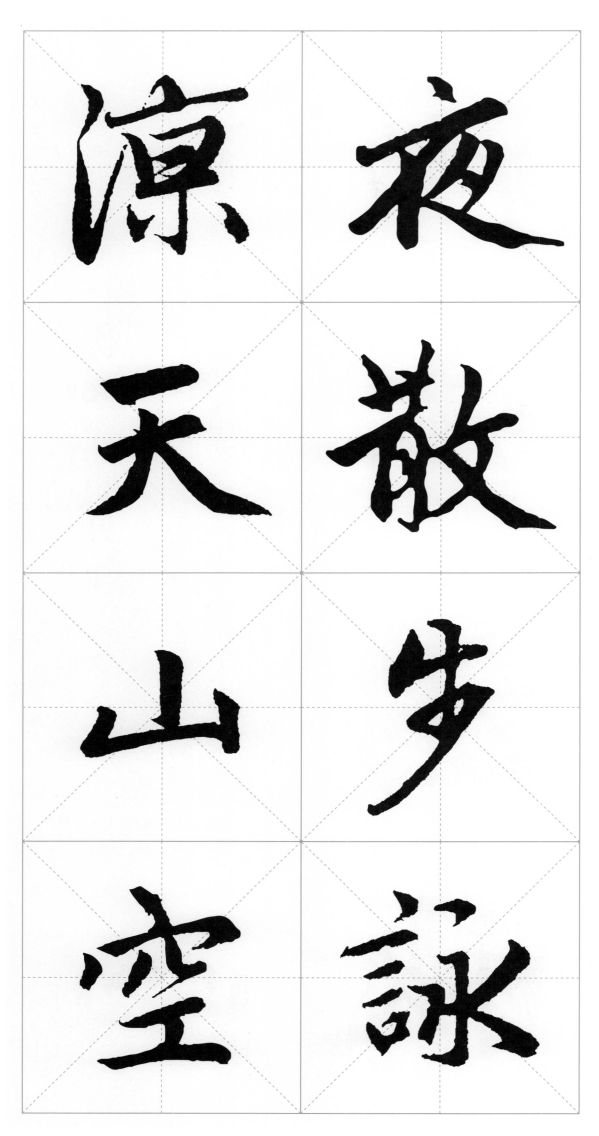

凉夜

天散

山步

空詠

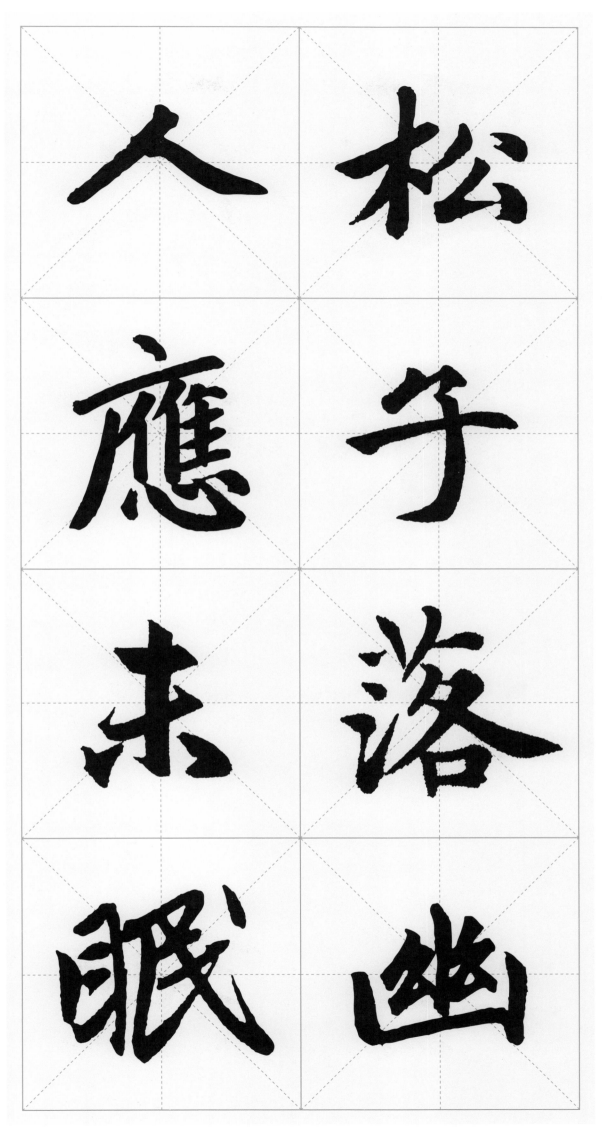

松子落，幽人应未眠。

松于落幽

人應未眠

迟

日

江

山

绝句

〔唐〕杜甫

迟日江山丽，春风花草香。
泥融飞燕子，沙暖睡鸳鸯。

麗

草

春

香

風

泥

花

䠋

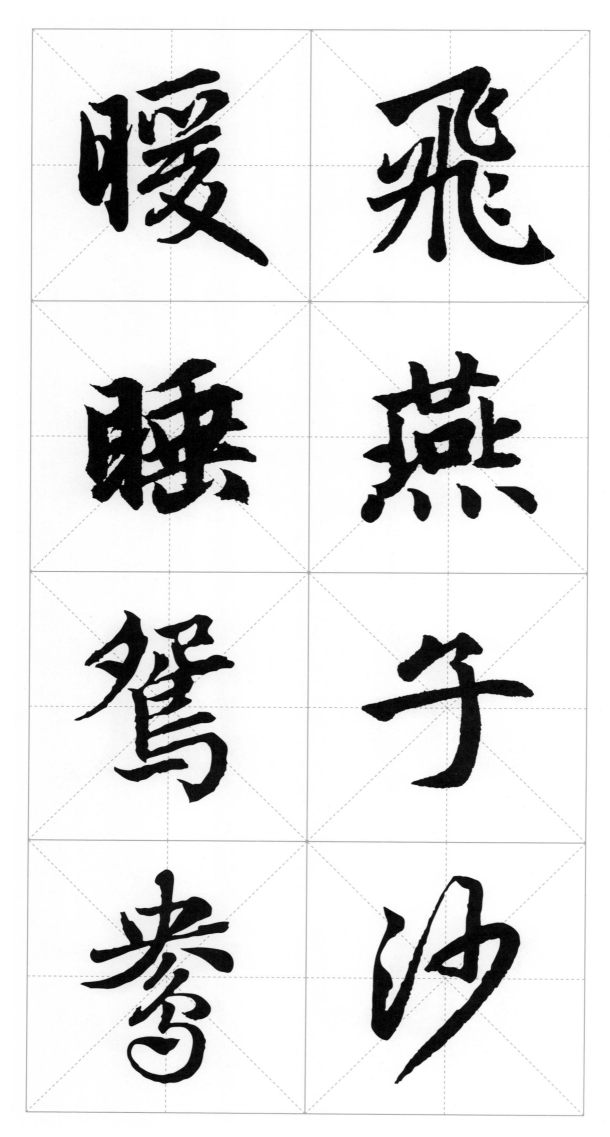

睡

鸳

鸯

飞

燕

子

沙

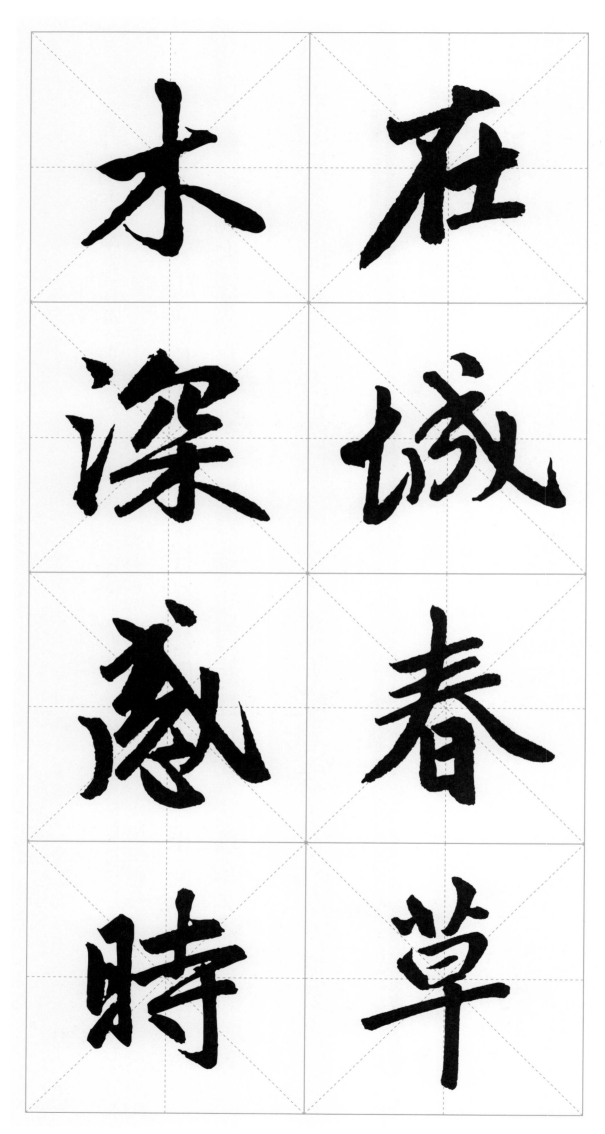

木 在

深 城

感 春

時 草

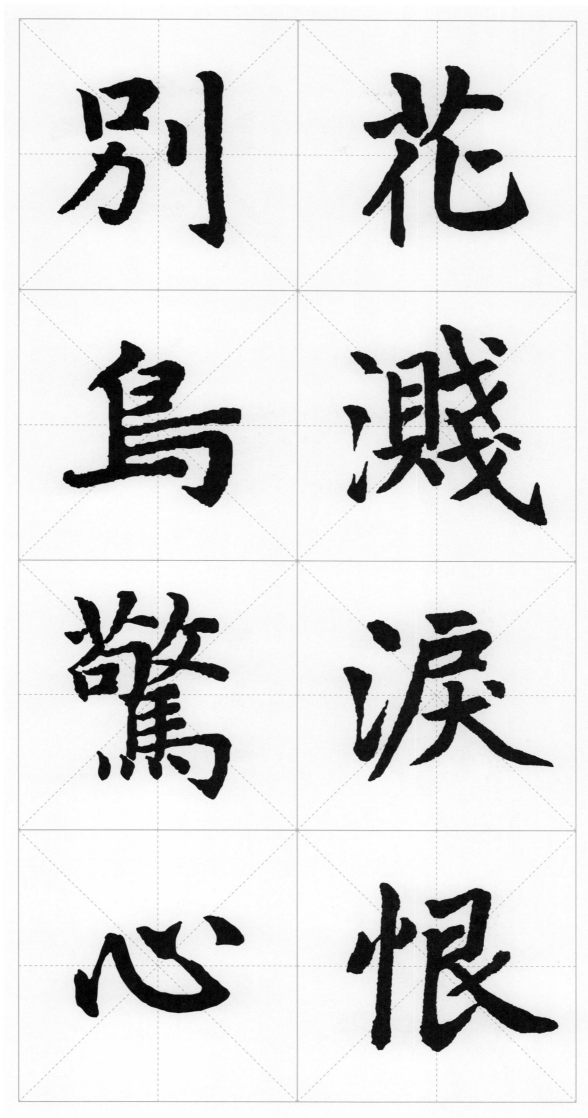

别 花

鸟 溅

惊 泪

心 恨

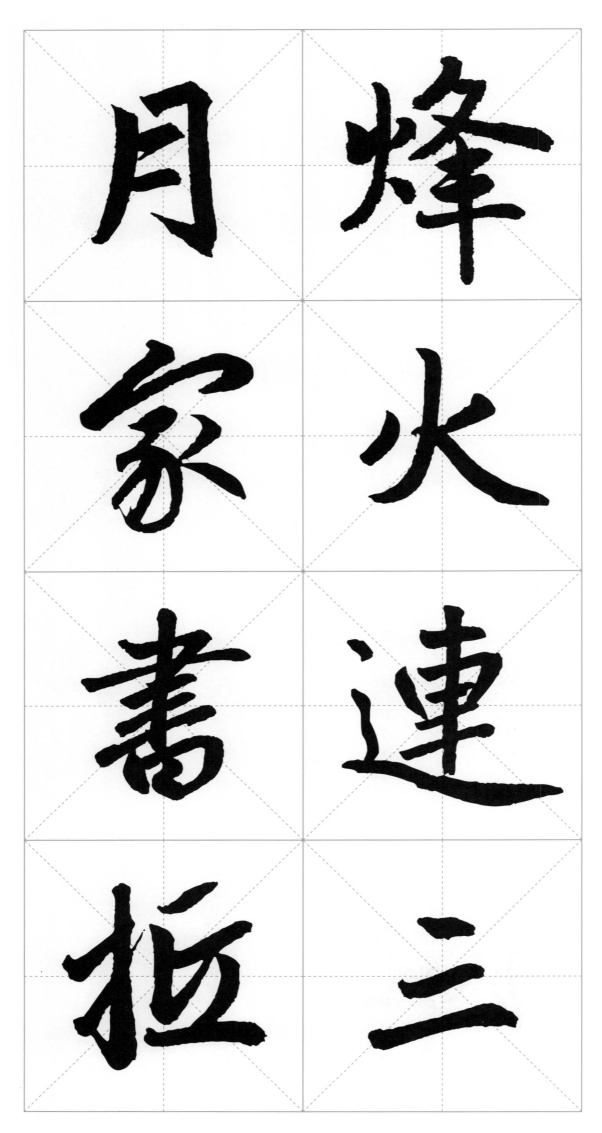

烽

火

连

三

肖

家

書

抵

搔 萬

更 金

短 白

渾 頭

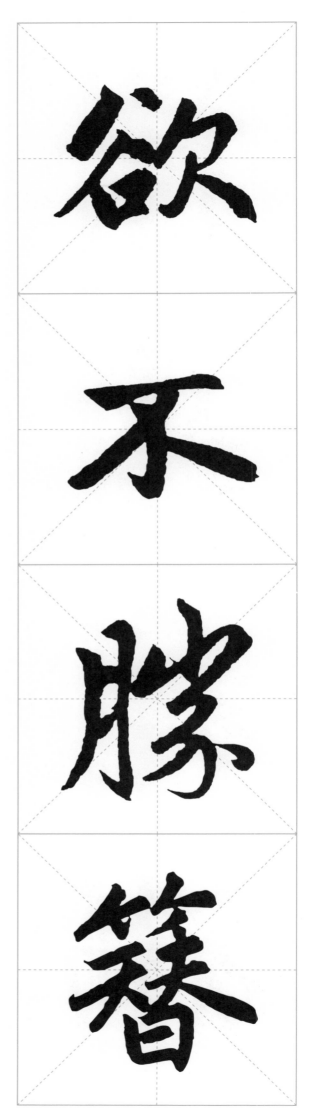

旅夜书怀 【唐】杜甫

细草微风岸，危樯独夜舟。

星垂平野阔，月涌大江流。

名岂文章著，官应老病休。

飘飘何所似，天地一沙鸥。

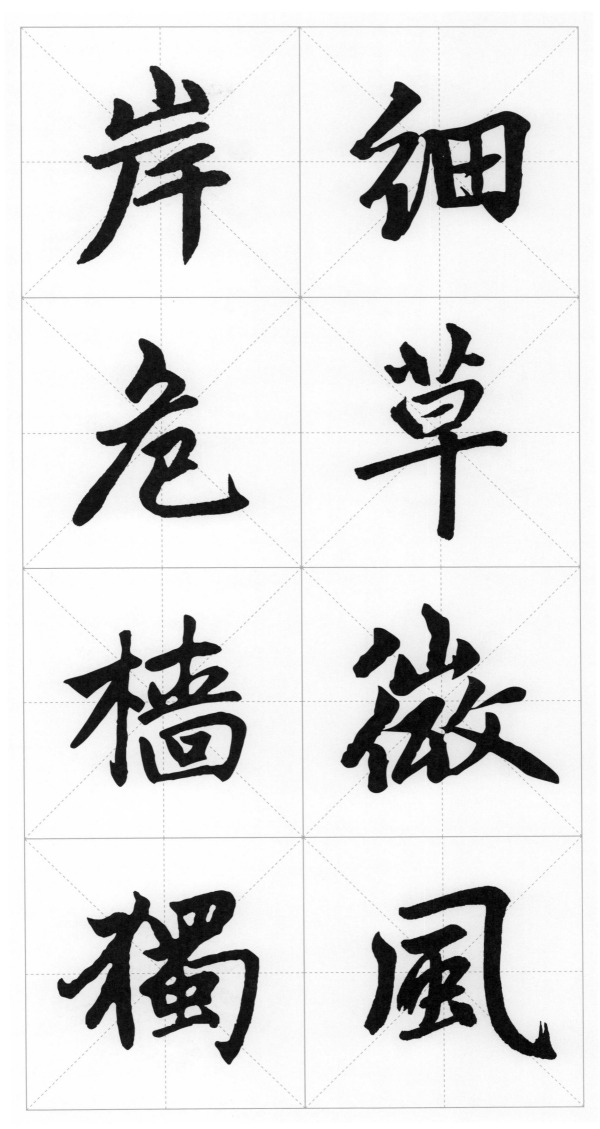

细

草

微

风

岸

危

樯

独

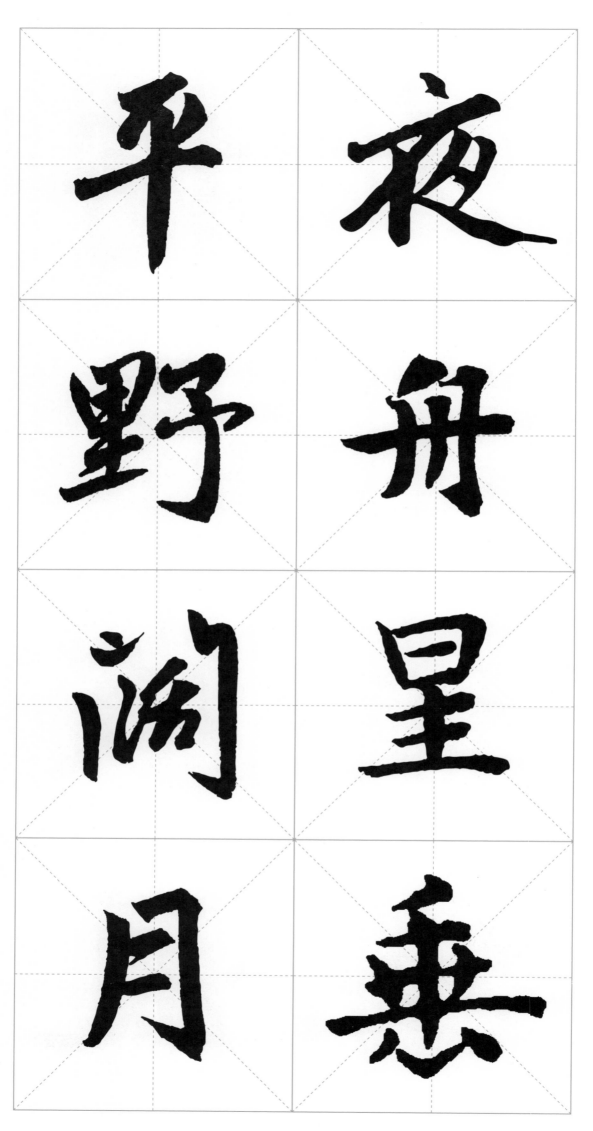

平野

舟

阔星

月垂

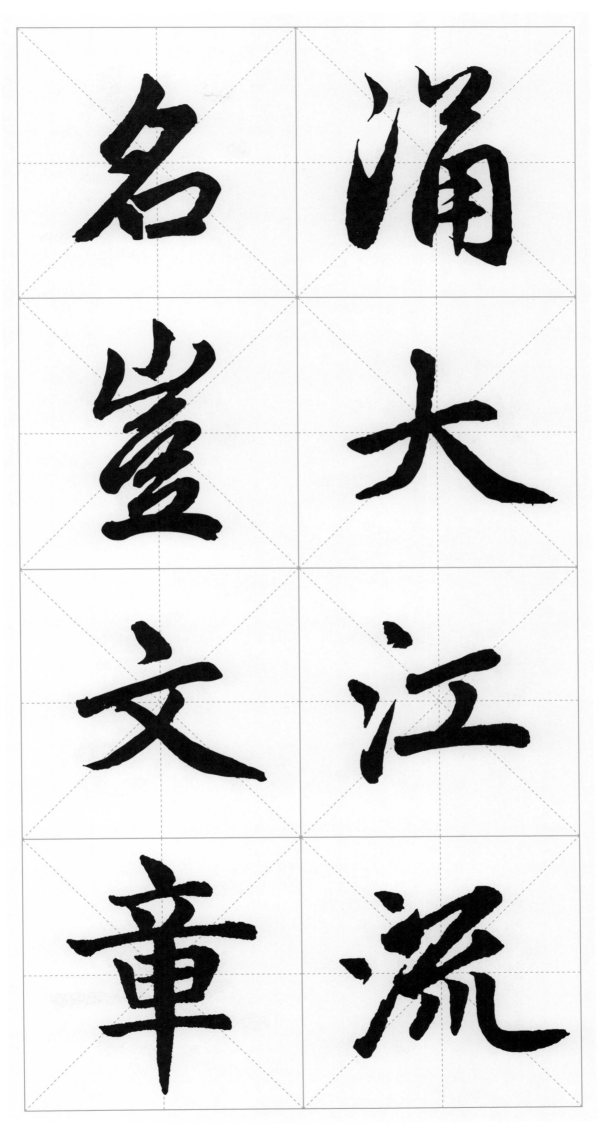

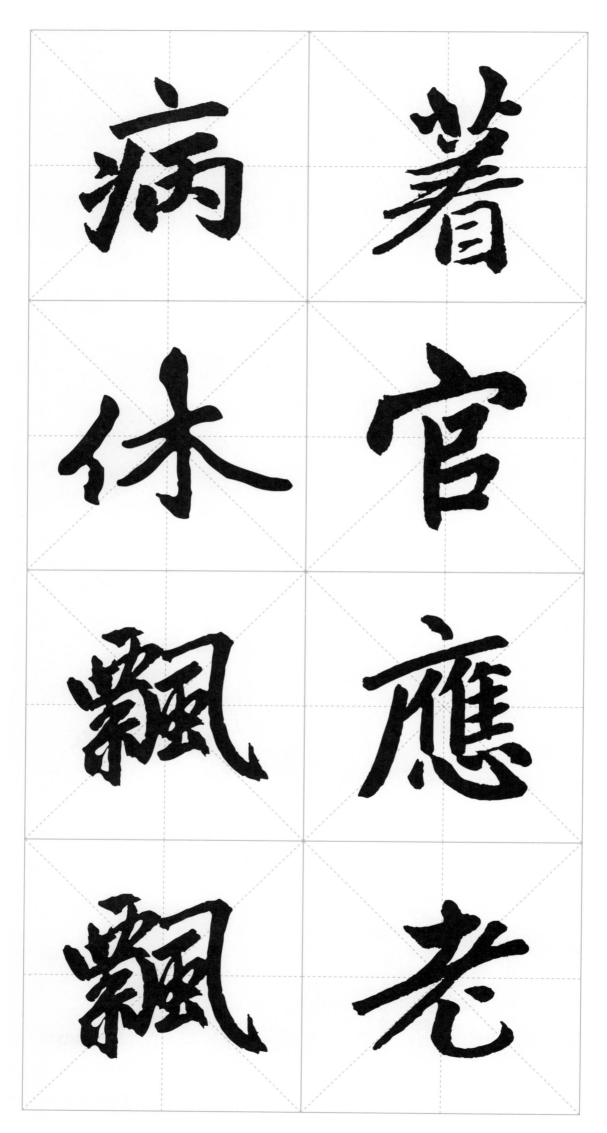

著，官应老病休。飘
飘

病　著

休　官

飘　應

飘　老

54

何

所

似

天

地

一

沙

鸥

次北固山下 【唐】王湾

客路青山外，行舟绿水前。 潮平两岸阔，风正一帆悬。

海日生残夜，江春入旧年。 乡书何处达？归雁洛阳边。

客

路

青

山

外，行舟绿水前。潮平

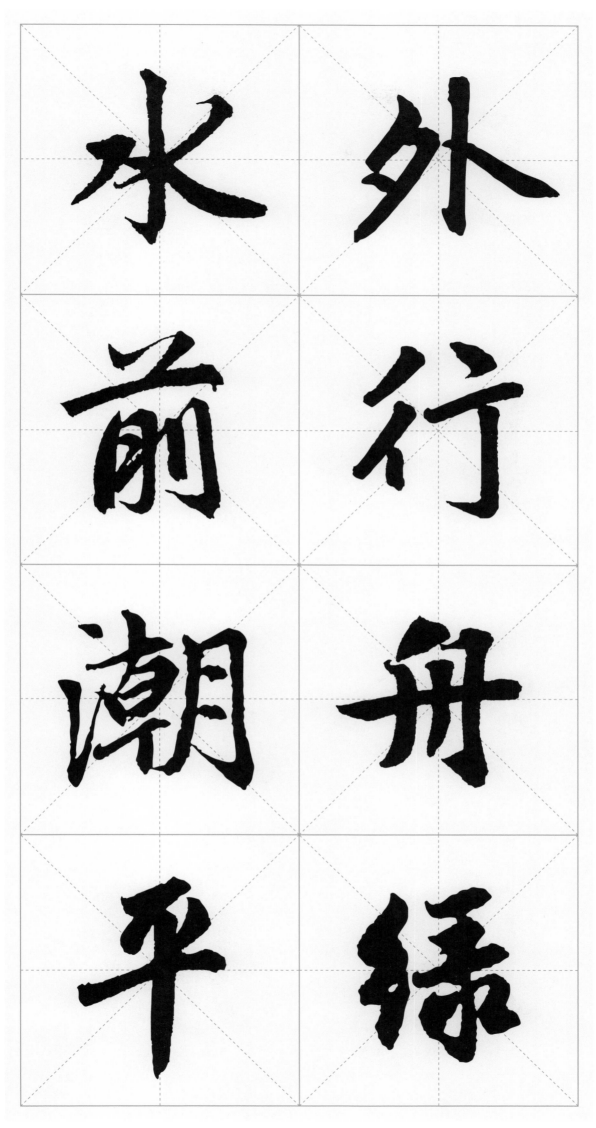

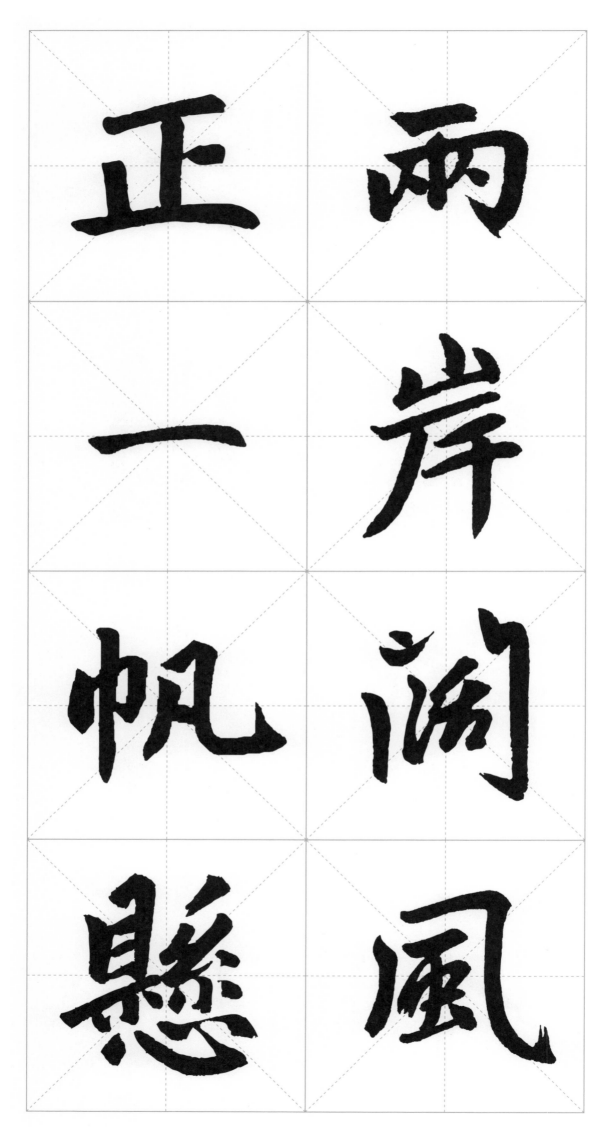

正 两

一 岸

帆 阔

悬 风

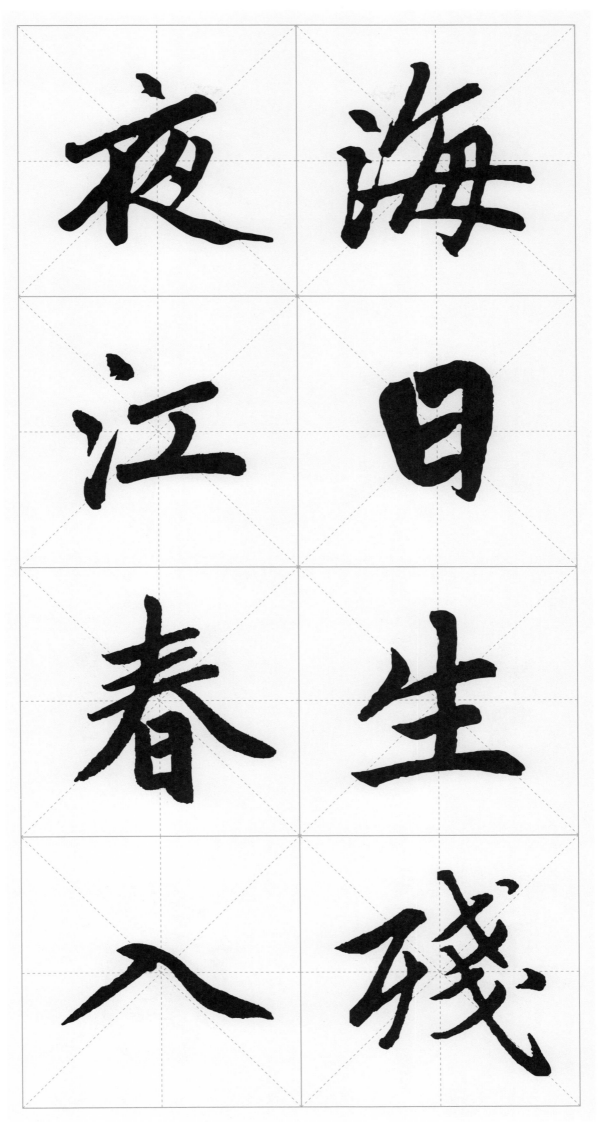

海日生残夜，江春入

何 舊

廄 年

達 鄉

歸 書

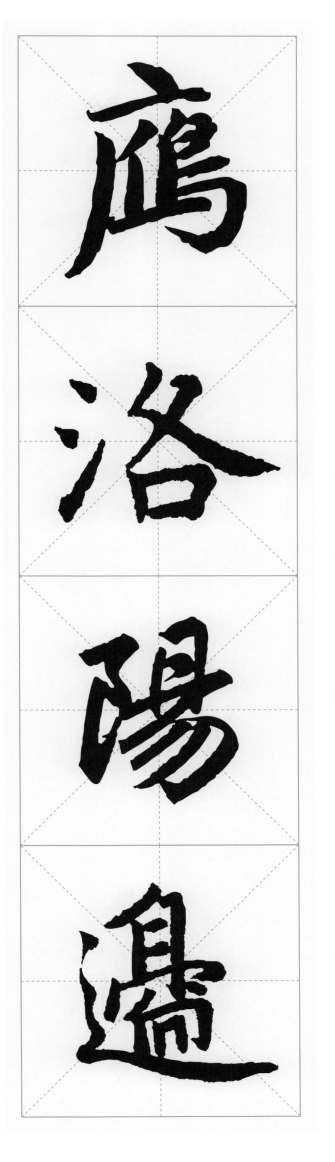

雁洛阳边。

送杜少府之任蜀州 【唐】王勃

城阙辅三秦，风烟望五津。与君离别意，同是宦游人。
海内存知己，天涯若比邻。无为在歧路，儿女共沾巾。

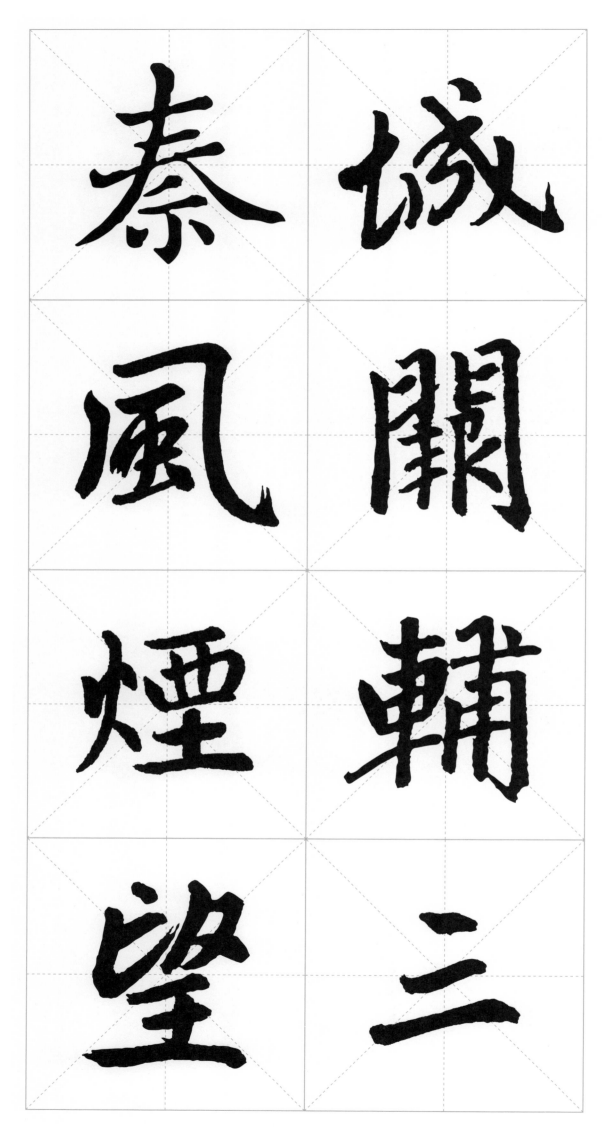

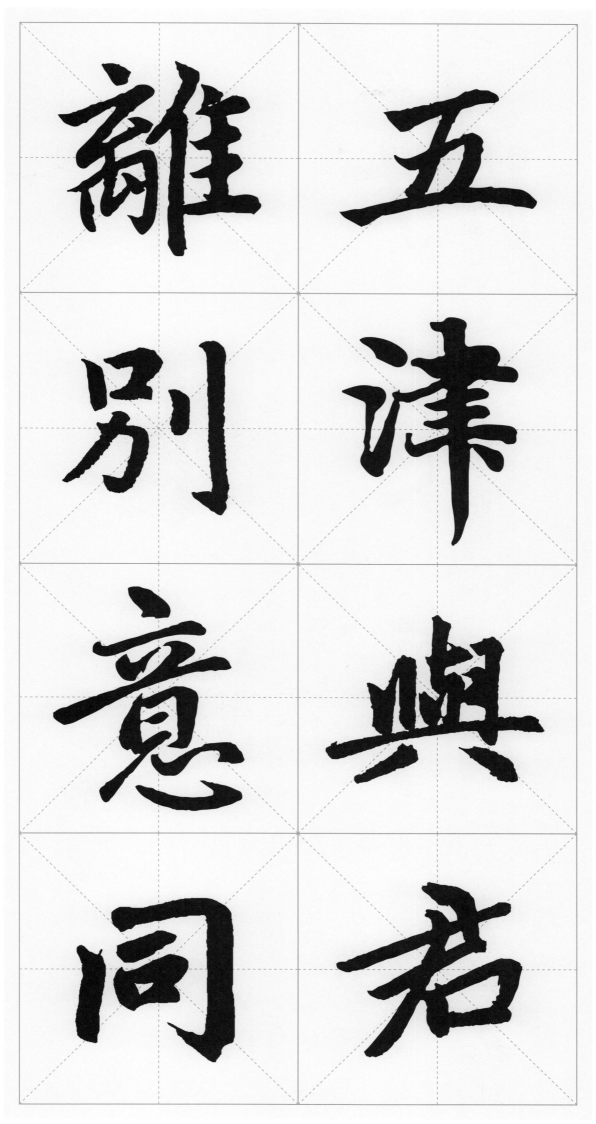

離五

別津

意與

同君

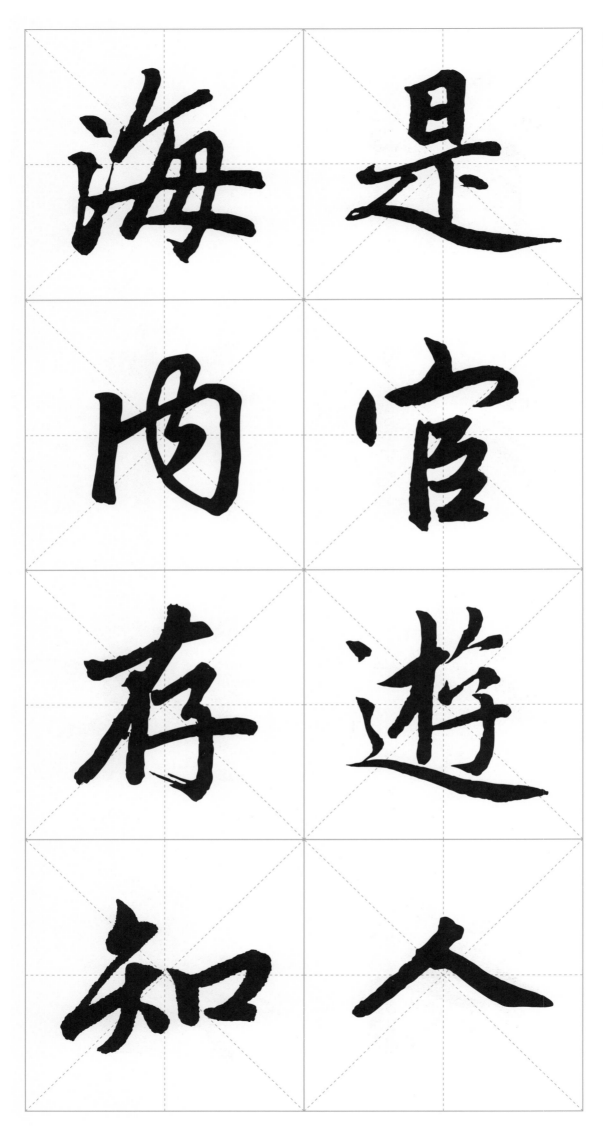

是宦游人

海内存知

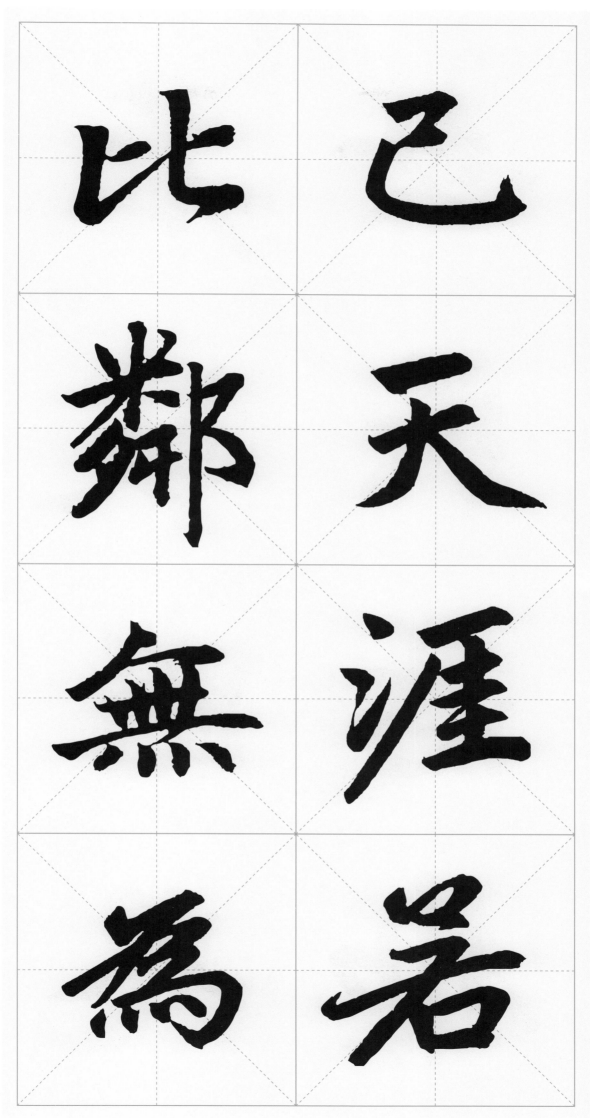

比 邻 无 涯 君 若 天 己

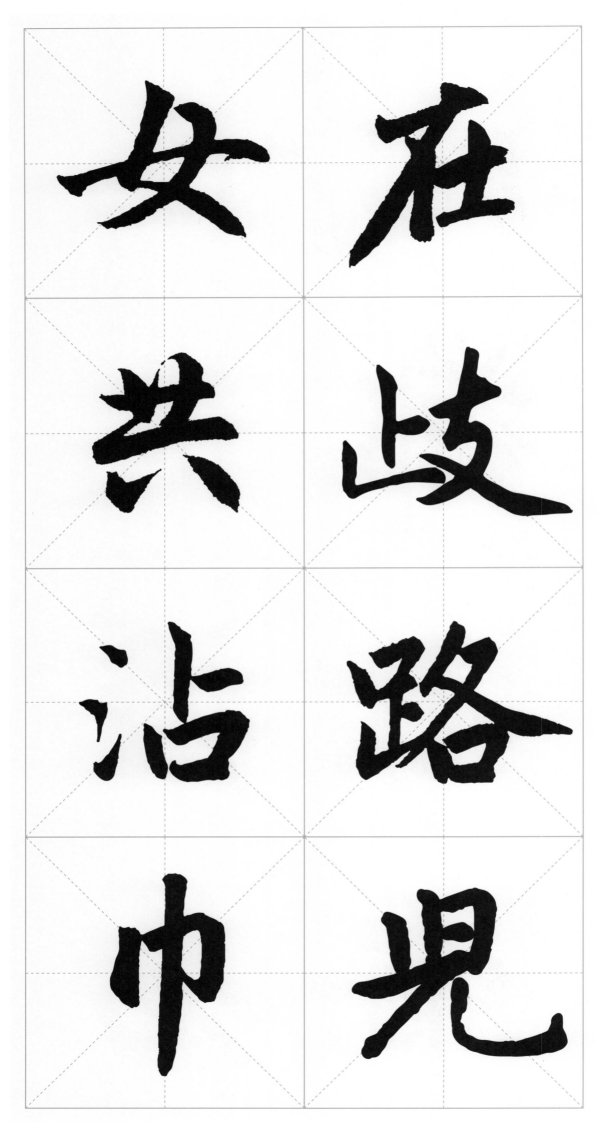

在歧路，儿女共沾巾。

女

共

沾

巾

在

歧

路

兒

月
落
乌
啼

枫桥夜泊 【唐】张继

月落乌啼霜满天，江枫渔火对愁眠。

姑苏城外寒山寺，夜半钟声到客船。

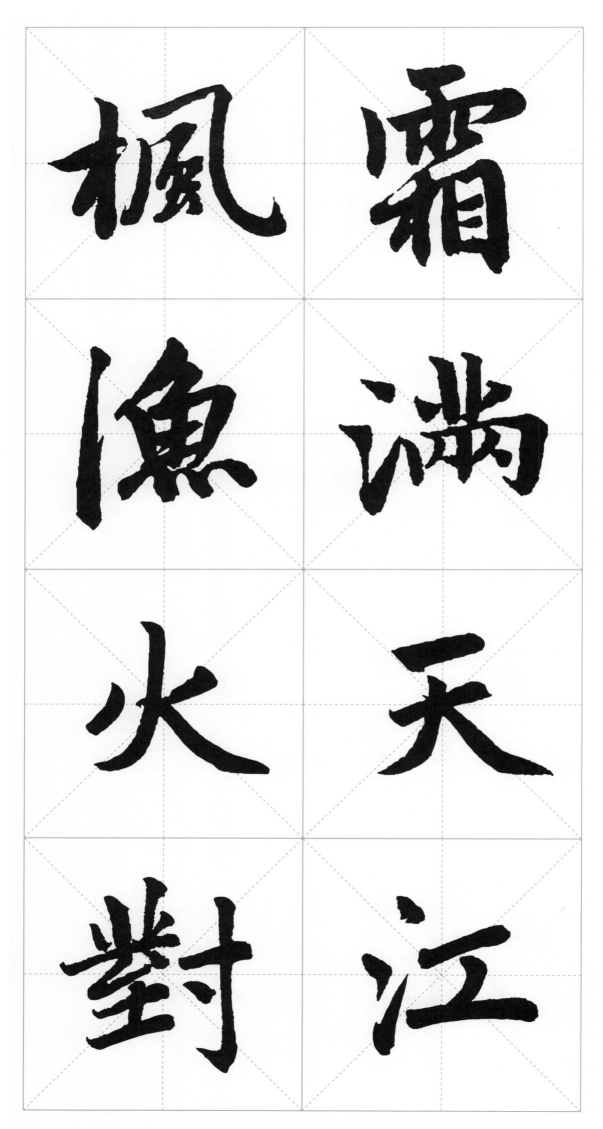

霜

满

天

江

枫

渔

火

對

愁眠。姑苏城外寒山

愁眠

城

外

寒山

姑

苏

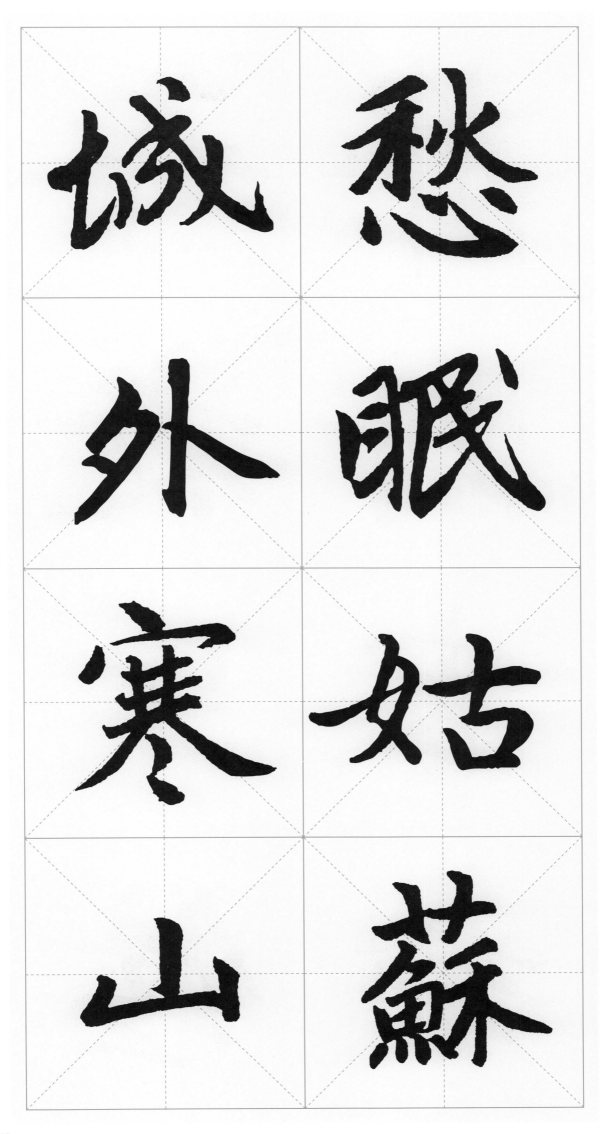

聲 寺

到 夜

客 半

船 鐘

南园十三首·其五 【唐】李贺

男儿何不带吴钩，收取关山五十州。

请君暂上凌烟阁，若个书生万户侯？

男

儿

何

不

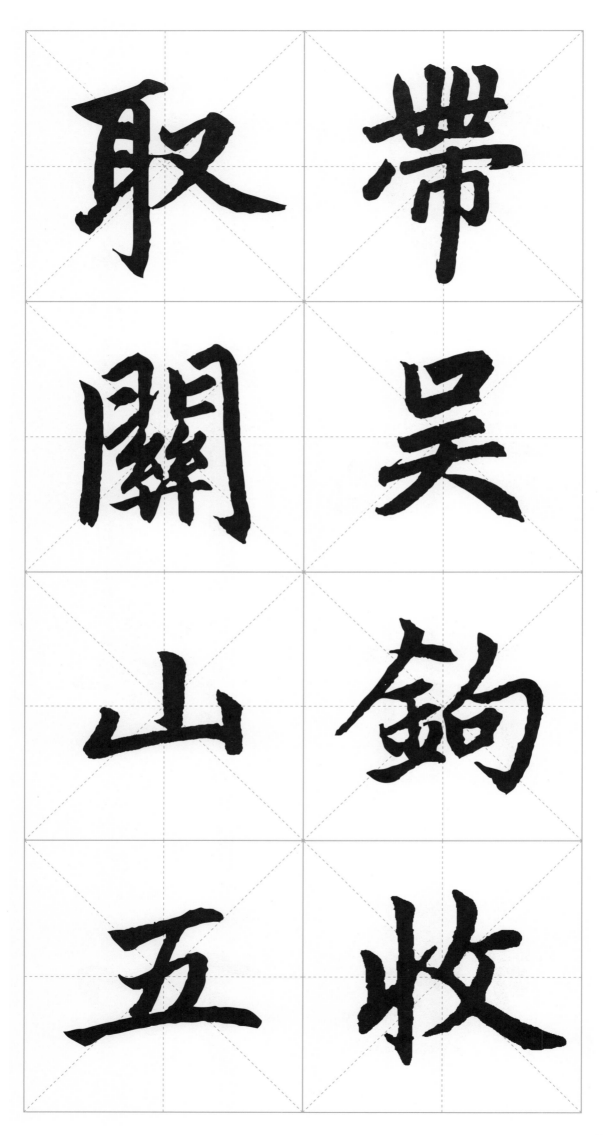

取　帶

關　吳

山　鉤

五　收

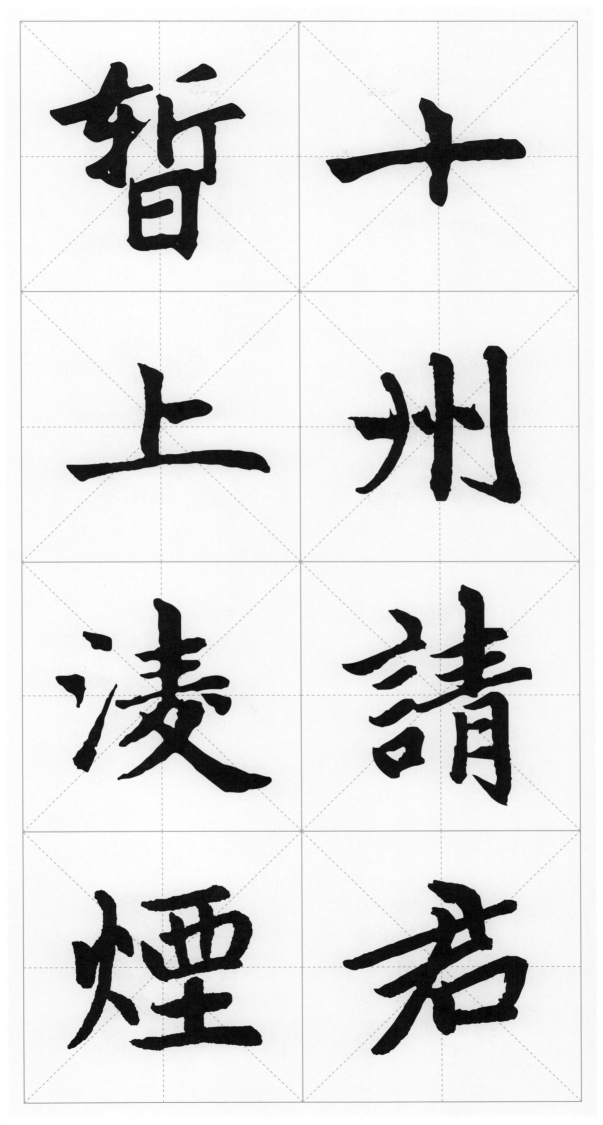

十州。请君暂上凌烟

暂 十

上 州

凌 请

烟 君

73

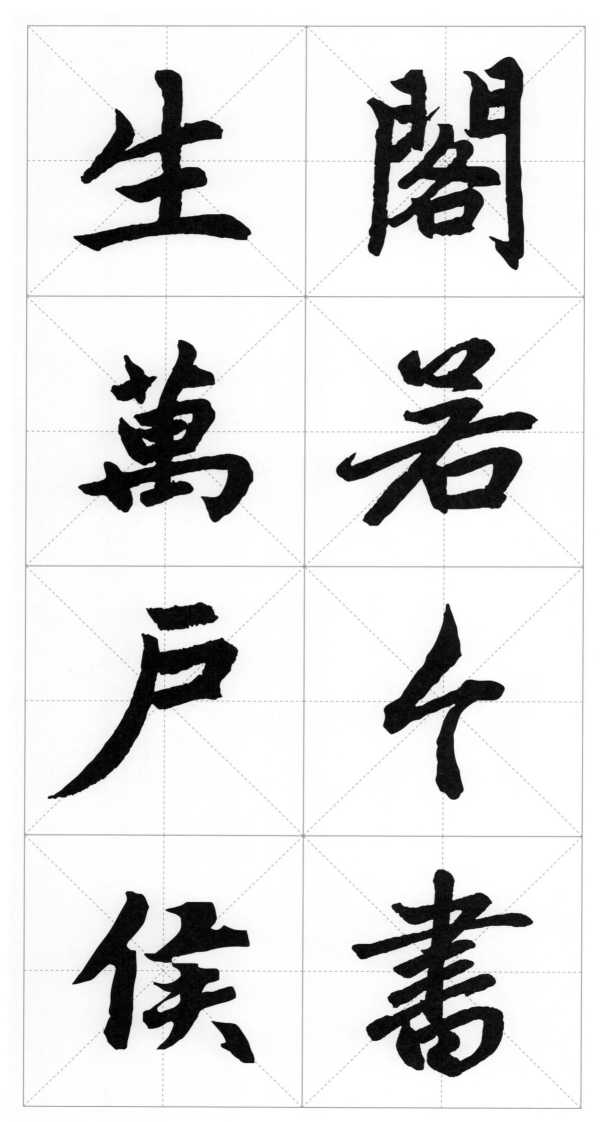

黄尘清水

梦天（节选）　【唐】李贺

黄尘清水三山下，更变千年如走马。
遥望齐州九点烟，一泓海水杯中泻。

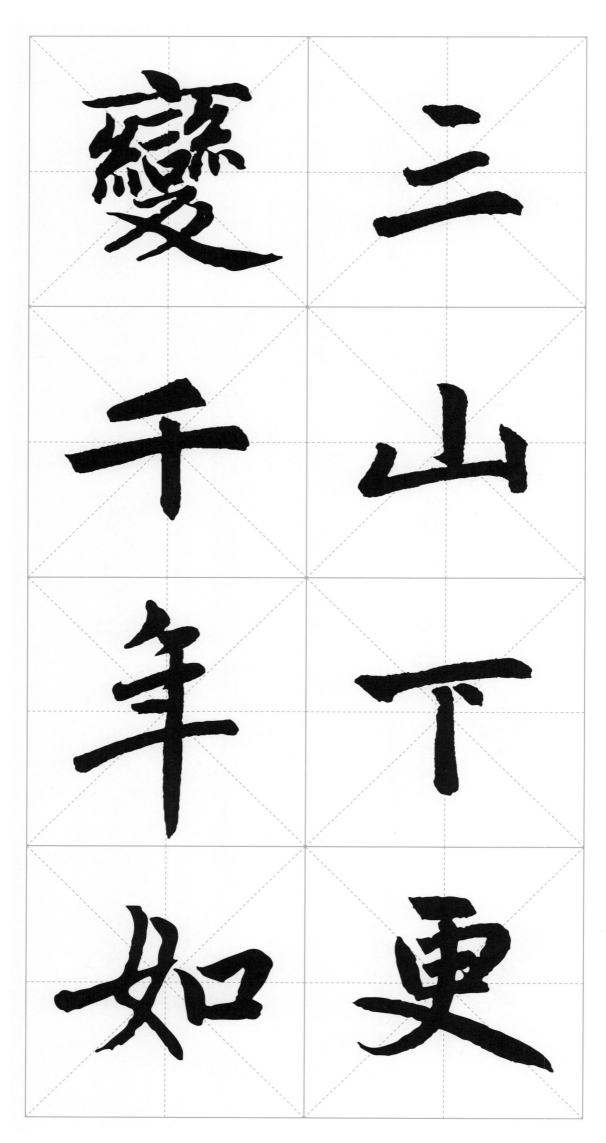

齐 走

州 馬

九 遥

黗 望

水 煙

杯 一

中 涵

瀉 海